궁스튜디오의
일러스트
로코메이커

*이 책은 작가 특유의 문체와 화법, 띄어쓰기를 살렸습니다.

큥스튜디오의 일러스트 로코메이커

지은이 이규영
펴낸이 임상진
펴낸곳 (주)넥서스

초판 1쇄 발행 2020년 5월 11일
초판 2쇄 발행 2020년 5월 15일

출판신고 1992년 4월 3일 제311-2002-2호
10880 경기도 파주시 지목로 5 (신촌동)
Tel (02)330-5500 Fax (02)330-5555

ISBN 979-11-6165-986-2 13650

가격은 뒤표지에 있습니다.
잘못 만들어진 책은 구입처에서 바꾸어 드립니다.

www.nexusbook.com

큥스튜디오의

일러스트 로큰메이커

#컬러링 #드로잉 #손글씨 #스티커 #종이인형
내가 만드는 문방스틀 레이북

글·그림 이규영

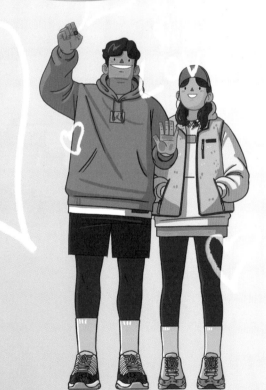

넥서스BOOKS

로코 작가가 되는
세상에서 가장 달콤한 경험

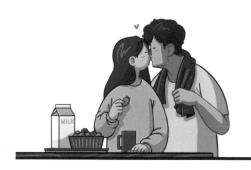

그런 기억 있으세요?

로맨틱 코미디 영화를 보는데
"오빠랑 사귀자."
"오늘부터 1일"이라는 말에
내가 괜히 더 설레어서 배시시 미소 지었던 적,

사랑 표현에 서툰 남자 주인공의 '심쿵 키스' 장면을 보고
카톡 프로필 사진을 남자 주인공으로 바꾼 적 있으시죠?
사랑은 생각만 해도 행복해지는 것이니까요.

저도 그런 경험이 있습니다.

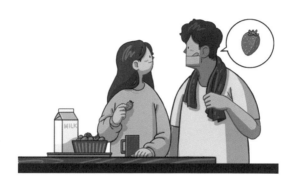

SNS에 사랑 이야기를 그려 올리면
커플들은 서로와 닮았다며
연인을 인스타그램으로 소환합니다.
아직 사랑하는 사람을 만나지 못한 분들은
그림을 보는 것만으로도 위로와 힘이 된다고,
사랑하고 싶어진다고 댓글을 남기기도 합니다.

또 제 그림에
자신의 사랑 이야기를 담아 보내 주는 분들도 있습니다.

그래서 생각했습니다.
'독자들과 함께 로맨틱한 책을 만들어 보자.'

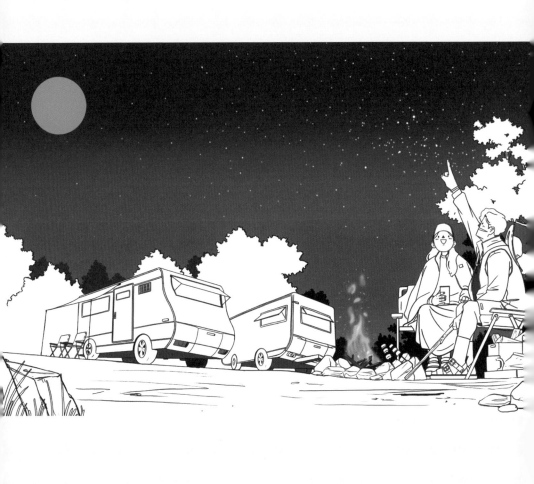

사랑은 꿀 공장처럼
꿀이 뚝뚝 떨어질 만큼 달콤하지만
또 사랑은 곁을 내주지 않는 세상 틈에서
버티고 쉴 힘이 되어 주니까요.

그래서 이번 책을 기획할 때
제가 기본 그림만 그려 넣고 독자들이 직접 그리고
색칠해서 만들 수 있도록 구성했습니다.

무엇보다 이 책은 그림을 못 그려도
글씨를 예쁘게 쓰지 못해도 만들 수 있습니다.
중요한 건 그 안을 채우는 사랑에 대한 감성이지
그림 실력이나 멋진 문체는 아니니까요.

『우리가 함께 걷는 시간』
『좋은 날이야, 네가 옆에 있잖아』 중
독자들이 많이 공감한 그림들을 메인으로 하여
신작을 추가했습니다.

행복한 경험이 될 수 있게 다양한 구성도 담았어요.
스트레스 없이 오리고 붙이는 스티커 놀이,
색연필이나 물감만 있으면 칠할 수 있는 컬러링,
손글씨로 감성 돋게 채우는 캘리그라피,

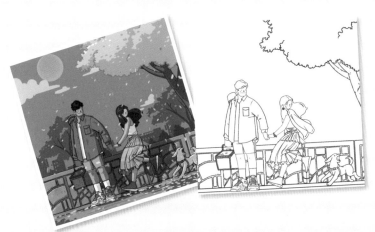

일상의 풍경을 담아 그리는 소품과 배경 드로잉.
오리고 꾸미는 걸 좋아하는 독자들을 위해
준비한 선물 같은 부록도 있어요.

'스탠딩 아바타와 패션 아이템',
'웨딩 종이 인형 옷 세트'.

부록을 오려서 종이 인형 놀이를 하거나
스토리가 풀리지 않을 때 패션 아이템들을
스타일링하면 달콤한 기운을 받을 거예요.

혼자 만들어서 사랑하는 사람에게 선물해도 좋고,
연인과 함께 만들어도 좋습니다.

이 책 한 권으로 로코 작가가 되는
세상에서 가장 달콤한 경험을 할 수 있을 거예요.

제가 먼저 해 보니까 할 수 있는 말인데 어렵지 않아요.
'사랑'의 감정을 아는 것만으로도
충분히 로코 작가가 될 자격이 있어요.

제가 먼저 그려 둘게요.

그 위에 천천히 당신이 꿈꾸던
사랑 이야기를 그려 보세요.

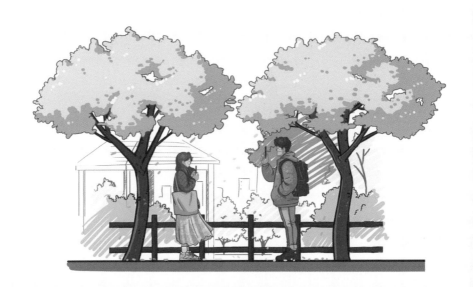

**규영&
수기노라
그리기**

사람 드로잉은 그림 샘플만 보고 혼자 그리기 어려워요.
하지만 제 그림을 좋아해 주시고, 또 좀 서툴러도 사람 드로잉을 한 번쯤
그려 보고 싶었던 독자분들을 위해 간단히 소개할게요.

규영

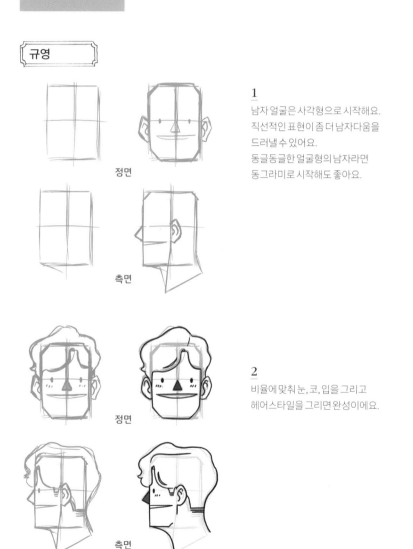

정면

측면

1
남자 얼굴은 사각형으로 시작해요.
직선적인 표현이 좀 더 남자다움을
드러낼 수 있어요.
동글동글한 얼굴형의 남자라면
동그라미로 시작해도 좋아요.

정면

측면

2
비율에 맞춰 눈, 코, 입을 그리고
헤어스타일을 그리면 완성이에요.

수기노라

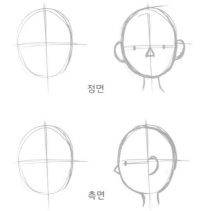

정면

측면

1

여자 얼굴은 동그라미로 시작해요.
사각형으로 시작하는 직선 느낌의
남자 얼굴보다는 부드러운 곡선의
원형이 여자 얼굴을 표현하기 좋아요.

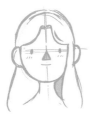

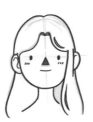

정면

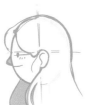

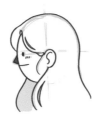

측면

2

남자 얼굴 그리기처럼
눈, 코, 입 위치를 잡고
마지막으로 원하는 헤어스타일을
그리면 완성이에요.

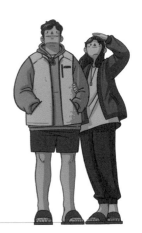

배경
그리기

그림에 어떤 배경을 입히느냐에 따라 전체적인 분위기가 달라져요.
배경을 그릴 때는 연필로 먼저 밑그림을 그린 후 색을 칠하면 좋아요.
그림 솜씨가 없어도 그릴 수 있는 몇 가지 배경 드로잉을 알려드릴게요.

자연물

나무나 돌 같은 자연물은 정해진 모양이 없어요.
틀에 갇히지 말고 자유롭게 그려 봐요.
한 그루만 그리거나 크기가 다른 나무를 여러 그루 그려
풍성한 숲을 표현할 수도 있어요.

나무 그리기

1

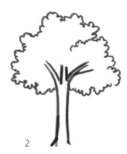

2

1
기본적으로 막대기에
덩어리진 무언가가 올라간
형태를 생각하면 쉬워요.

2
형태나 모양은 자유롭게
그려요.

tip. 초록빛 나무는
초록 계열의 진한 색으로 스케치 선을
그리면 자연스럽게 표현할 수 있어요.

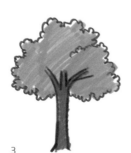

3

4

3
원하는 색으로 가볍게 색칠해요.

4
좀 더 진한 색으로
명암을 잡아요.

계절감을 살려 색칠하기

전체적인 배경 느낌을 먼저 생각한 후, 숲을 그리고 계절에 따라
벚꽃이나 낙엽을 그려요.
다양한 크기로 가볍게 톡톡 찍어 작은 점을 찍고, 힘을 꾹 주어 큰 점도 찍어봐요.

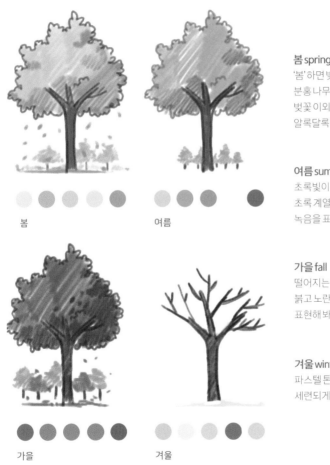

봄 spring
'봄' 하면 벚꽃이 먼저 생각나죠.
분홍 나무를 그릴 수 있는 계절이에요.
벚꽃 이외에도 노란 개나리까지
알록달록한 풍경을 표현해봐요.

여름 summer
초록빛이 가득한 다채로운
초록 계열 색을 활용해서
녹음을 표현해봐요.

가을 fall
떨어지는 낙엽들로
붉고 노란 단풍나무와 은행나무를
표현해봐요.

겨울 winter
파스텔톤 색들을 활용해서
세련되게 표현해봐요.

봄

여름

가을

겨울

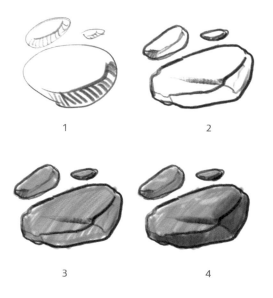

1
2

3
4

1
나무와 어울리는 크기를 정해서
전체적인 틀을 잡아요.

2
바위나 크고 작은 돌멩이는
다 묘사하기 힘들 만큼 형태가
자유로워요.

tip. 스케치 선을 그릴 때 선의 강약을
조절해서 그리면 좀 더 자연스러워요.

3
돌멩이는 모양도 색도 다 달라요.
여러 가지 색으로 칠하면 자연스러워요.

4
마무리 단계에 명암을 넣어 줄 때도
꼭 같은 계열의 색을 쓸 필요는 없어요.

멀리 있는 배경

그리기
멀리 있는 배경을 그릴 때는
앞쪽의 메인이 되는
요소보다 간단하게,
최소한의 묘사로 표현해요.

색칠하기
같은 색으로 스케치 선과
면적을 칠해요.
채도가 강한 색이나 눈에 띄는 색을
사용하면 앞쪽의 메인 배경보다
눈에 띄어 거리감이 파괴돼요.

건물&조형물

건물이나 조형물은 자연물과 달리
정확한 치수와 계산에 의해 만들어졌기 때문에 직선적인 표현으로 그리면 좋아요.

1

2

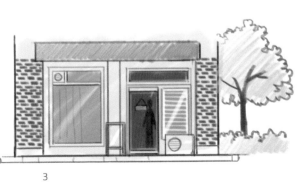

3

1

다양한 모양의 건물이 있지만
기본적으로 사각형에서 시작해요.

2

직선으로 디테일하게 묘사해요.
건물을 직접 짓는다고 생각하면서
그리면 재미있어요.
이렇게 직선이 쌓이면 건물이 지어져요.

3

원하는 색을 넣어 줘요.

tip. 건물만 있어서 딱딱한
느낌이 든다면 나무 같은
자연물을 그려 줘요.
자연스럽고 따뜻한 느낌이 들 거예요.

작은 소품이나 반려동물만 그려 넣어도 따뜻한 느낌을 표현할 수 있어요.
복잡한 설명 없이 그대로 따라 하면 쉽게 그릴 수 있는 식물과
반려동물 그리는 방법을 간단히 소개할게요.

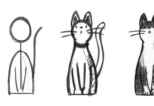

반려동물

크게 덩어리를 잡아 주면 그리기 쉬워요.
머리, 몸통, 엉덩이(골반)는 비율에 맞춰 러프하게
원을 그려 잡아 주고, 다리와 꼬리는 선으로 뼈대를 잡아요.
뼈 구조를 알면 더 사실적이고 자연스럽게 표현할 수 있어요.

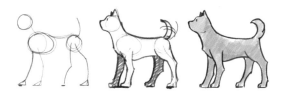

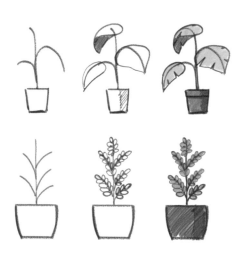

식물

어렵게 생각하지 마세요.
자연물은 손이 가는 대로 자연스럽게
쓱쓱 그려도 어색하지 않아요.
큰 줄기와 그 줄기에서 자라는 잎사귀를 그리면 돼요.
그림처럼 잎사귀를 다양한 각도로 그리면
좀 더 입체적으로 표현할 수 있어요.

채색하기

컬러에 정답은 없어요.
자신이 좋아하는 컬러를 발견해 가는 과정들이 재미있는 것 같아요.
저도 컬러에 대한 편견 없이 이런저런 컬러를 채워 보고
조금씩 바꿔 가면서 전체적인 톤을 맞춰요.

채색할 때 컬러를 고르기 어렵다면
포토샵으로 연습해 봐요.
그림에 스포이트로 컬러를 찍어 칠해 보면서
익숙한 컬러로 조금씩 바꿔 칠하면
자신만의 시그니처 컬러를 만들 수 있어요.
쉽게 구할 수 있는 색연필은 같은 컬러라도
강하게 눌러 칠할 때와 힘을 빼고 칠할 때
서로 다른 느낌을 줄 수 있어요.
다른 두 가지 컬러를 칠해도 물감처럼 완벽하게
컬러가 섞이지 않고
색연필만의 묘한 느낌을 표현할 수 있어요.

명암을 넣을 때 전체적인 톤을 맞추기 어렵다면
한 가지 컬러만으로 명암 톤을 맞춰 봐요.

저는 보통 컬러 하나하나에 명암 컬러를 잡아 주지만
전체적으로 명암을 잡을 때는 주로
약간 붉은색을 띠는 연보라를 Multiply로 얹어
전체적인 명암을 잡아 줘요.

본격적으로 일러스트 로코메이커를 만들기 전에 남녀 주인공의 피지컬,
헤어와 패션 스타일 등 이미지상을 그려 볼 수 있는 아바타와
다양한 패션 아이템을 준비했어요.
아바타로 주인공의 이미지상을 만들어 보고 싶다면 활용해 보세요.

 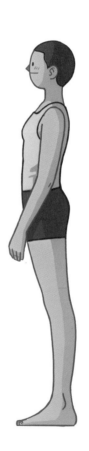

실제 사이즈의 아바타 모형은 책 맨 뒤에, 아바타 패션 아이템들은 127~133페이지에 있어요.
원픽 패션 아이템을 골라 가위로 자른 후 스탠딩 아바타에 풀이나 양면테이프로 붙여서 사용하세요.
보너스처럼 넣은 아이템이니 자르고 붙이는 걸 좋아한다면 도전해 보세요!

아바타 Girl's 아이템

아바타 Men's 아이템

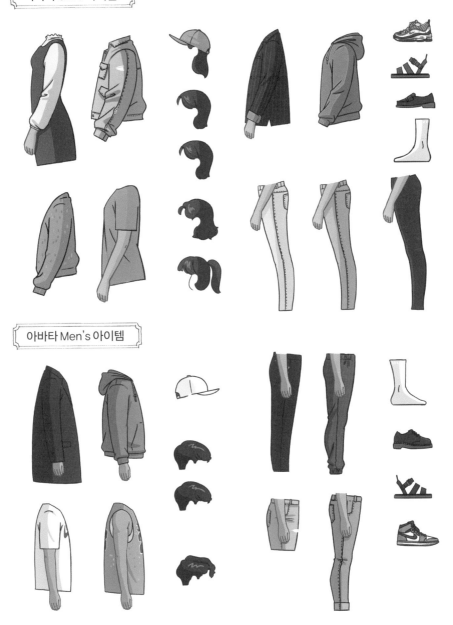

contents

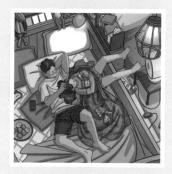

책 속 아이콘

 컬러링

 캘리그라피

 드로잉

 스티커

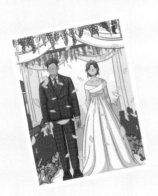

긍스튜디오의 로맨스 아이템

- 일러스트 로코메이커 편지지
- 긍스타일 F/W 드레스&턱시도 종이 인형 옷
- 스탠딩 아바타 패션 아이템
- 일러스트 로코메이커 스티커

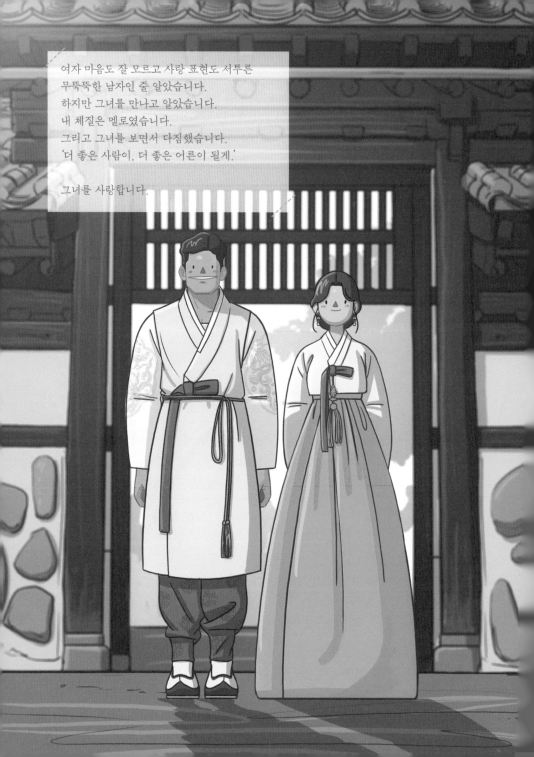

여자 마음도 잘 모르고 사랑 표현도 서투른
무뚝뚝한 남자인 줄 알았습니다.
하지만 그녀를 만나고 알았습니다.
내 체질은 멜로였습니다.
그리고 그녀를 보면서 다짐했습니다.
'더 좋은 사람이, 더 좋은 어른이 될게.'

그녀를 사랑합니다.

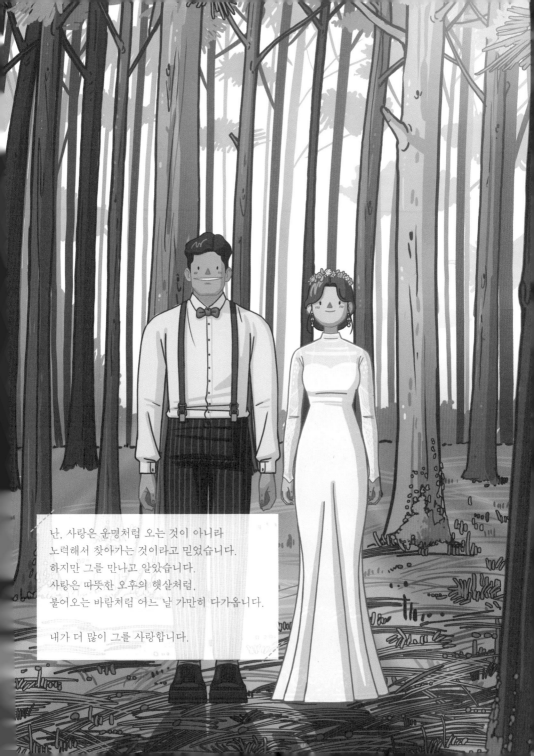

난, 사랑은 운명처럼 오는 것이 아니라
노력해서 찾아가는 것이라고 믿었습니다.
하지만 그를 만나고 알았습니다.
사랑은 따뜻한 오후의 햇살처럼,
불어오는 바람처럼 어느 날 가만히 다가옵니다.

내가 더 많이 그를 사랑합니다.

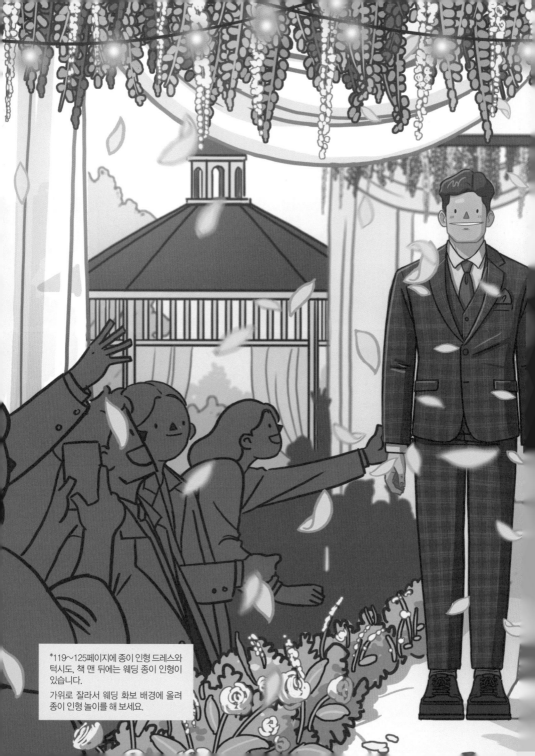

*119~125페이지에 종이 인형 드레스와
턱시도, 책 맨 뒤에는 웨딩 종이 인형이
있습니다.
가위로 잘라서 웨딩 화보 배경에 올려
종이 인형 놀이를 해 보세요.

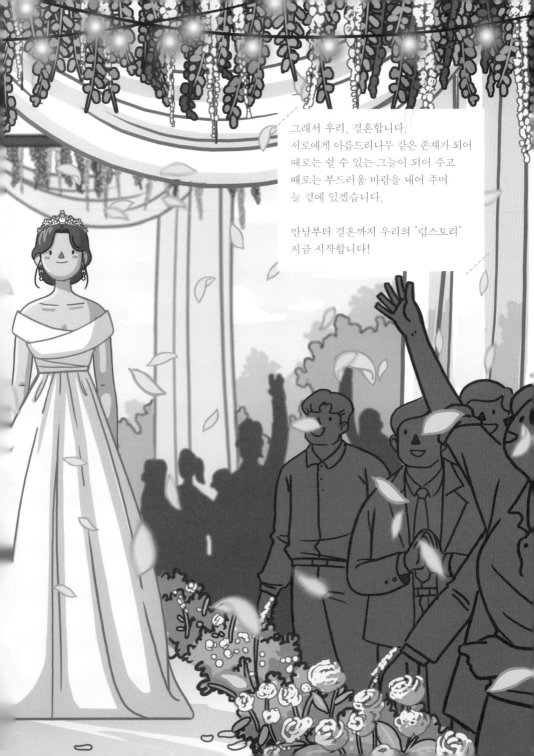

그래서 우리, 결혼합니다.
서로에게 아름드리나무 같은 존재가 되어
때로는 쉴 수 있는 그늘이 되어 주고
때로는 부드러움 바람을 내어 주며
늘 곁에 있겠습니다.

만남부터 결혼까지 우리의 '럽스토리'
지금 시작합니다!

GYUNG STUDIO
Illust Roco Maker

제　작:
극　본:
연　출:
남녀 주인공:

궁스튜디오의
일러스트 로코메이커
제 1 회

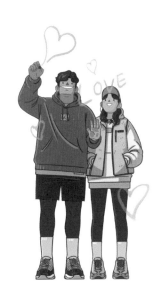

gyung's tip

'궁스튜디오의 일러스트 로코메이커'는 100만 독자들의 원픽,
감성 일러스트레이터 규영이 이끄는 궁스튜디오와 콜라보하여
제작하는 로맨스 플레이북입니다.
기본 그림, 장르, 구성 요소만 확정되었습니다.
대본에 그림을 그리고 색을 칠해 스토리텔링할 독자의 이름을 적고
영화나 드라마를 보면서 눈여겨봤던 남녀 주인공을 캐스팅하세요.

시간이 멈춘 듯

그녀가 너무 예뻐서 나도 모르게 카메라를 들었는데
그녀와 눈이 마주쳤습니다.
그녀도 나와 같은 마음일까요?
그녀의 카메라 앵글에는 어떤 풍경이 담겨 있을까요?

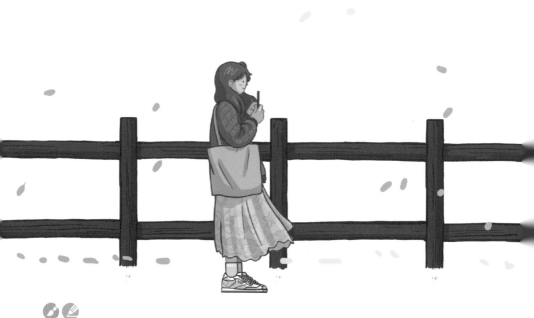

남녀 주인공 앞에는 어떤 풍경이 펼쳐져 있을까요? '벚꽃 흩날리는 캠퍼스?' '노을로 물든 한강?' 설렘을 담아 그려 봐요.
110~113페이지에 작가가 그린 샘플 그림 수록.

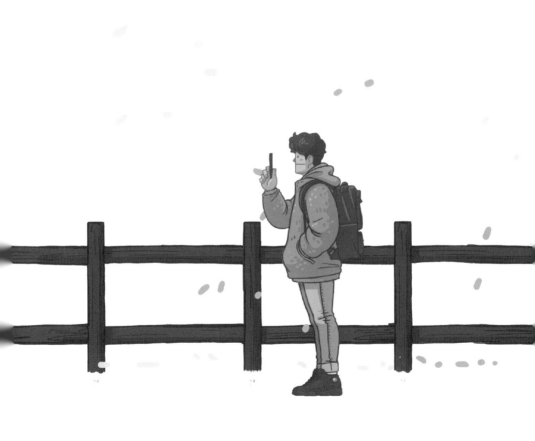

우리, 운명인 거죠?

수많은 인파 속에서도
서로를 한눈에 알아볼 수 있었습니다.
우린 운명이니까.

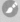
운명의 사람을 만나면 세상은 어떤 빛깔로 보일까요? 남녀 주인공을 색칠해 그림을 완성해 봐요.

너와 나 둘뿐인 것처럼

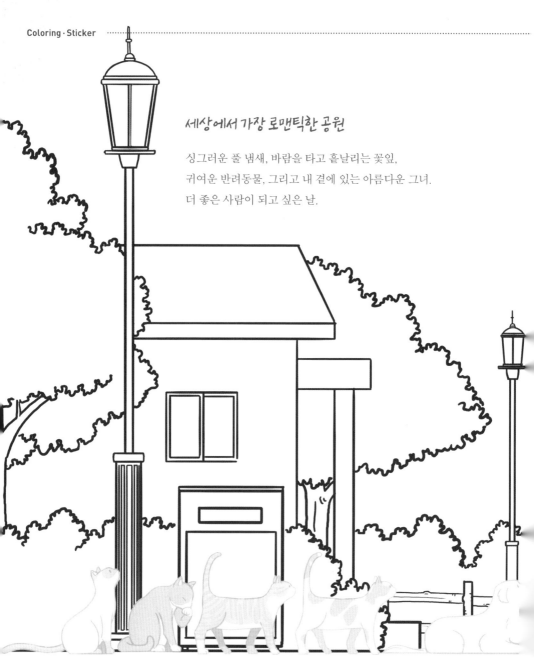

세상에서 가장 로맨틱한 공원

싱그러운 풀 냄새, 바람을 타고 흩날리는 꽃잎,
귀여운 반려동물, 그리고 내 곁에 있는 아름다운 그녀.
더 좋은 사람이 되고 싶은 날.

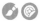

배경을 색칠하고 책 뒤에 있는 '일러스트 로코 메이커 02' 반려동물 스티커를 붙여 공원을 완성해 봐요.

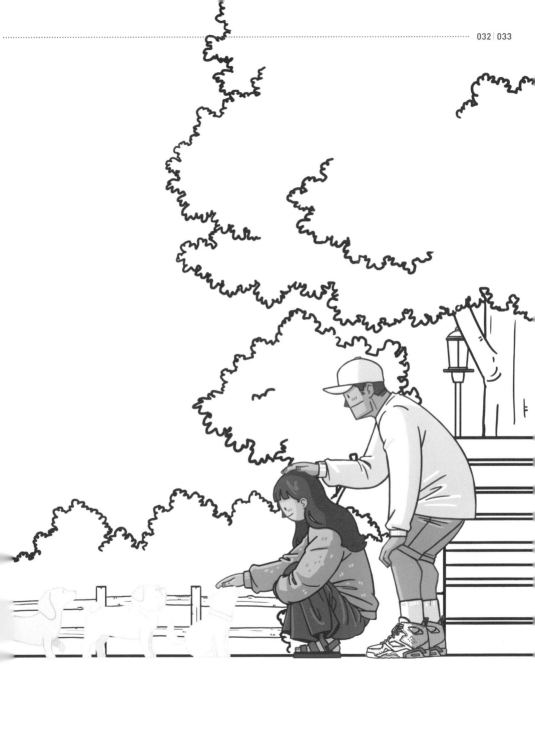

오늘부터 1일, 설렘 가득한 날

설렘으로 물든 공원 풍경은 어떤 빛깔일까요? 사랑을 담아 색칠해 봐요.

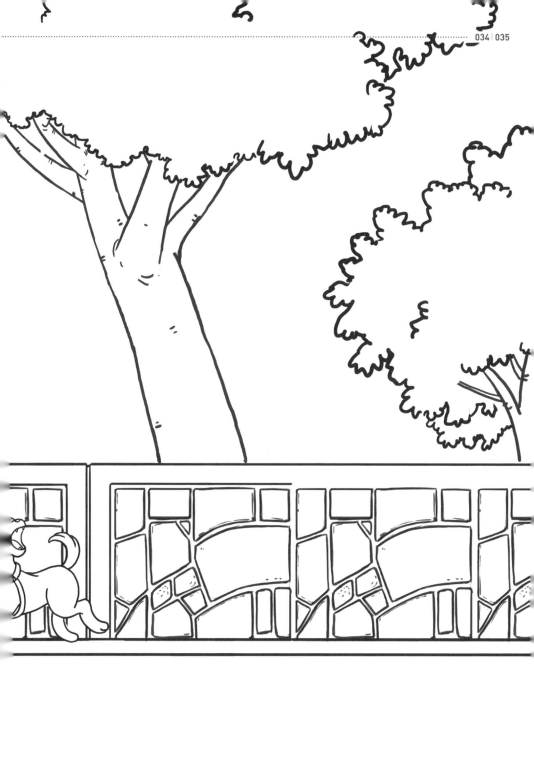

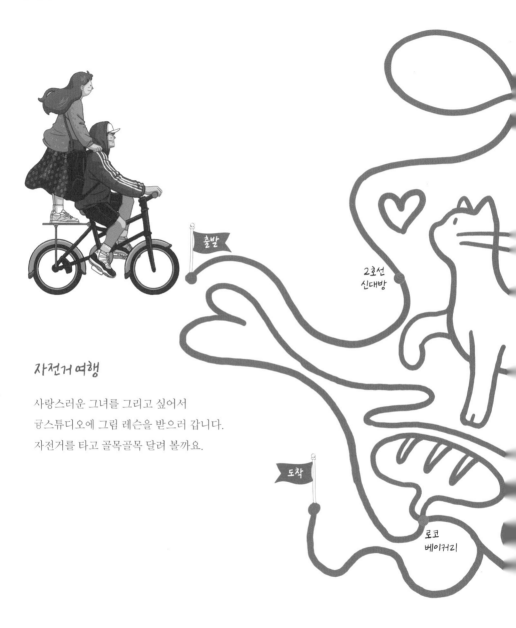

2호선
신대방

출발

도착

로코
베이커리

자전거 여행

사랑스러운 그녀를 그리고 싶어서
궁스튜디오에 그림 레슨을 받으러 갑니다.
자전거를 타고 골목골목 달려 볼까요.

재미있는 미로찾기도 하고 길이 닿는 곳에 쓰여 있는 질문을 읽고 답도 적어 봐요.

저 멀리 고양이가 혼자 있어요.
고양이 엄마는 어디 있을까요?

많이 아팠냐옹?
동물병원

로코
공원

늘 받기만 하는 것 같아서
멋진 옷들이 많은 옷가게에
잠시 들렀습니다.
선물하는 사람은 누구일까요?

멜로 스타일

나란 남자

널 만나기 전 난,
걸그룹보다 운동을 좋아했고
이번 생에 손발이 오그라드는 행동은
절대 하지 않을 거라고 생각했어.
그런데 널 만나고 나란 남자를 정확히 알았어.
아무래도 난, _____ 체질인가 봐.

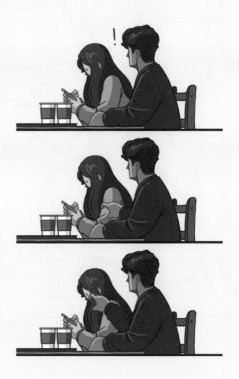

'츤데레?' '멜로?' 남자 주인공의 체질을 빈칸에 써 보고 마지막 그림에 하트도 여러 개 그려 봐요.

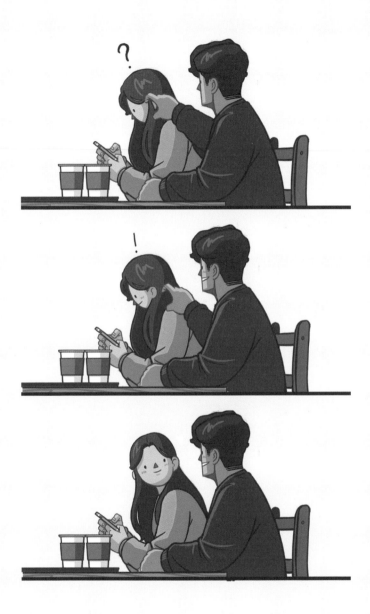

Love, Love, Love

그런 날 있죠.
'사랑해' '사랑해' '사랑해'
'럽' '럽' '럽' 백 번을 써서 내 마음을 표현하고 싶은 날.

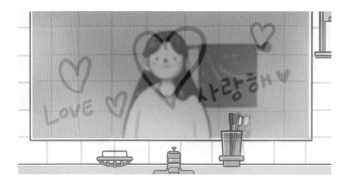

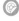

오른쪽 그림에 책 뒤에 있는 '일러스트 로코 메이커 01' Love, Love, Love 스티커 중 하나를 골라 붙여 봐요.

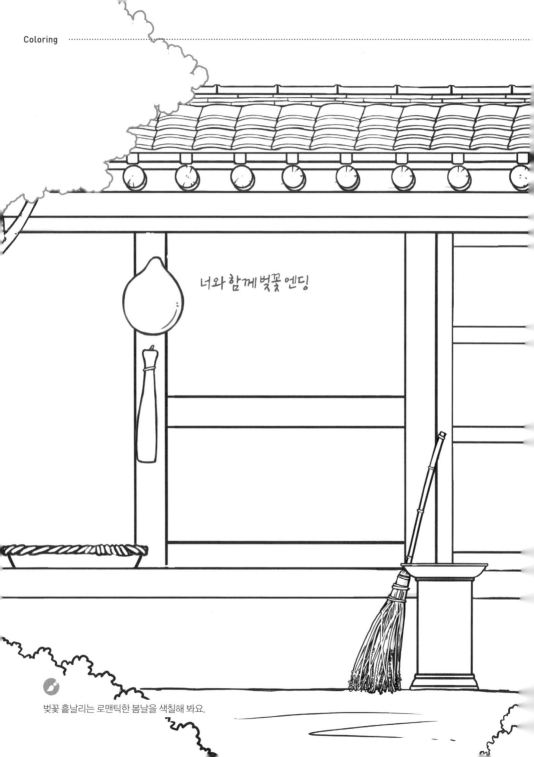

너와 함께 벚꽃 엔딩

벚꽃 흩날리는 로맨틱한 봄날을 색칠해 봐요.

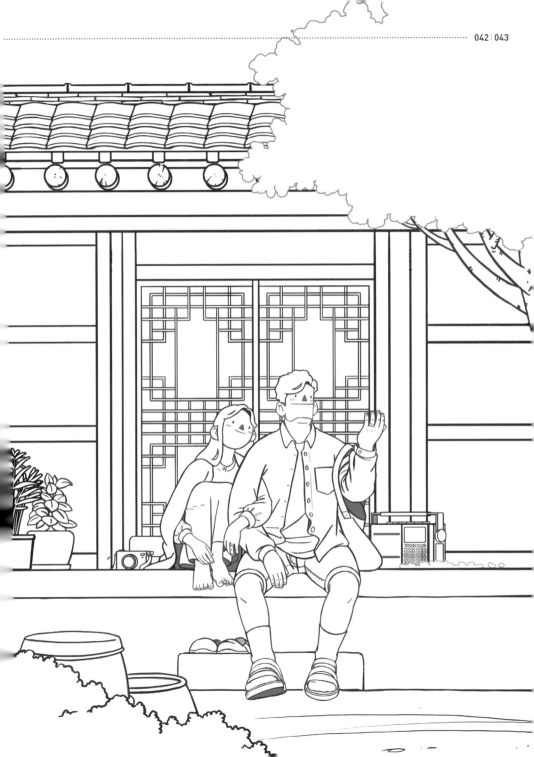

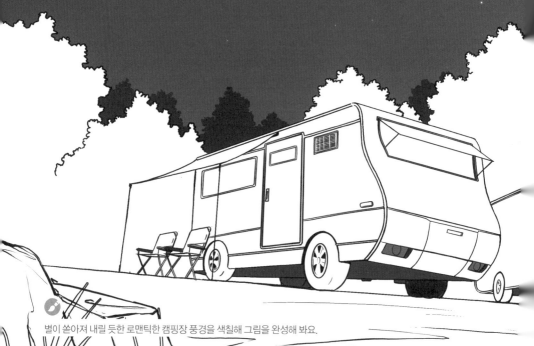

지금 여기,
우리 둘만 있는 것처럼

별이 쏟아져 내릴 듯한 로맨틱한 캠핑장 풍경을 색칠해 그림을 완성해 봐요.

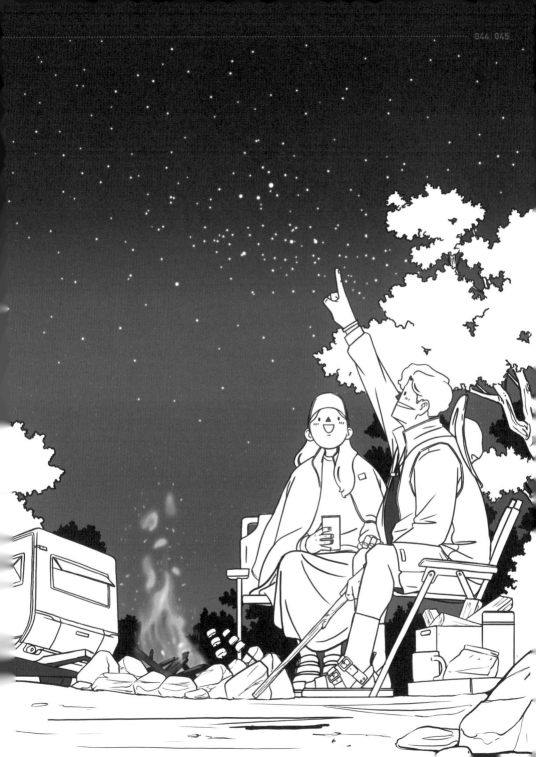

세상에서 가장 달콤한 미로

'낙산공원', '별빛 가득한 캠핑장', '찜질방 체험', '맛집 데이트'라 쓰고
'너와 함께라서 더 행복한 시간'이라고 읽는다.
너와 가는 곳은 어디든 럽스타그램.

출발

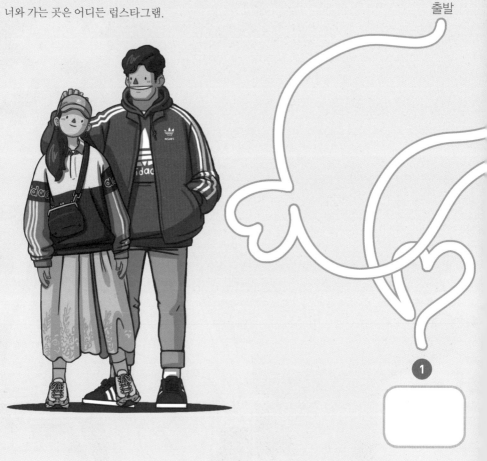

1

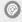
책 뒤에 있는 '일러스트 로코 메이커 02' 럽스타그램 스티커를 네모 박스에 붙여 미로찾기를 완성해 봐요.

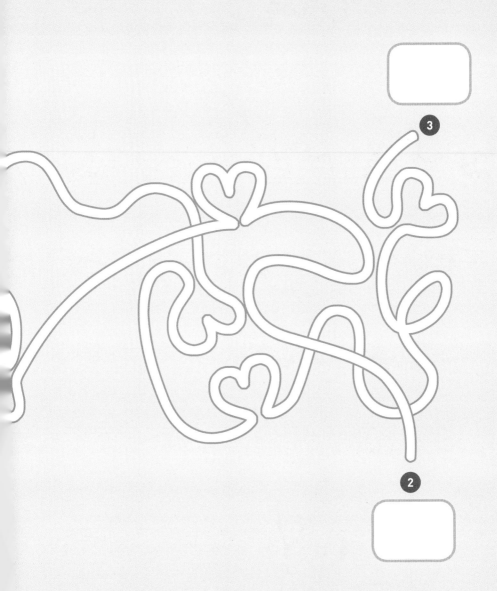

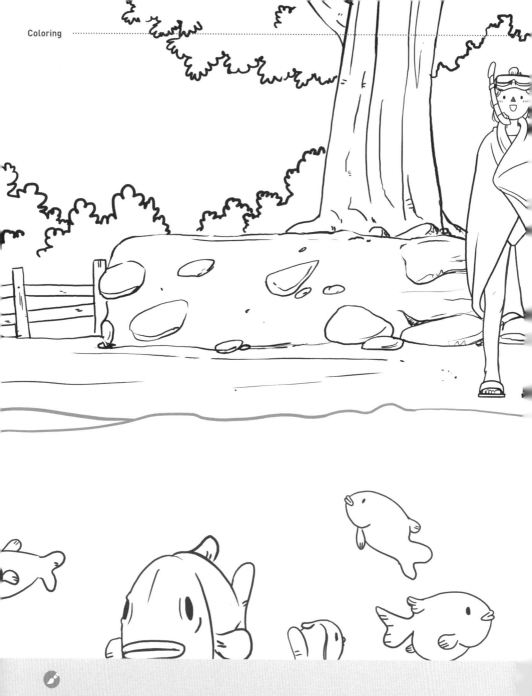

에메랄드빛의 맑고 투명한 바다는 어떤 빛깔일까요? 알록달록한 열대어가 보이게 색칠해 봐요.

지상낙원,
　그리고 우리둘

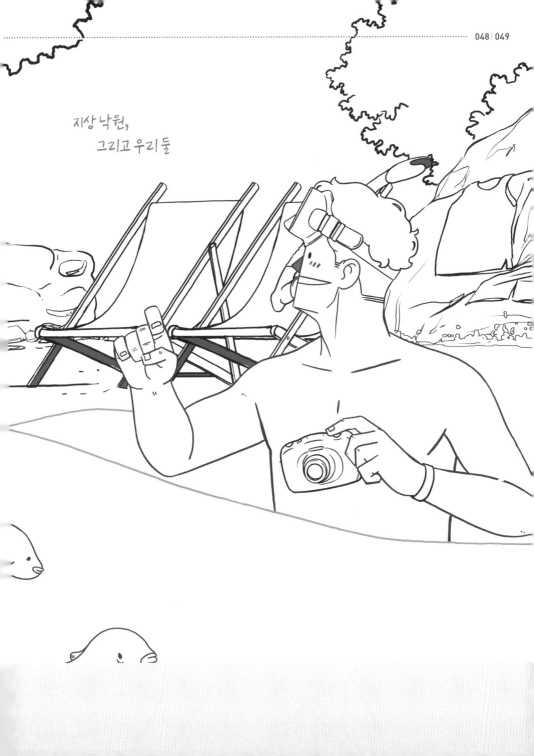

녹음이 짙은 햇살 가득한
날의 싱그러운 데이트를
감성을 담아 색칠해 봐요.

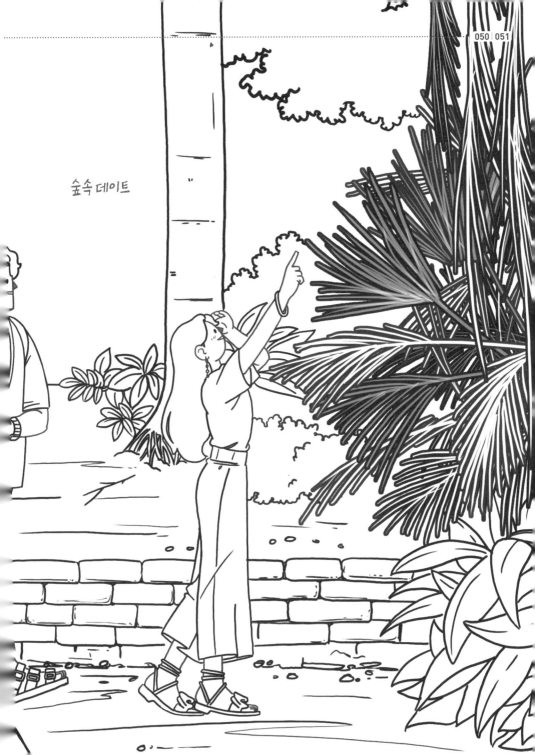

숲속 데이트

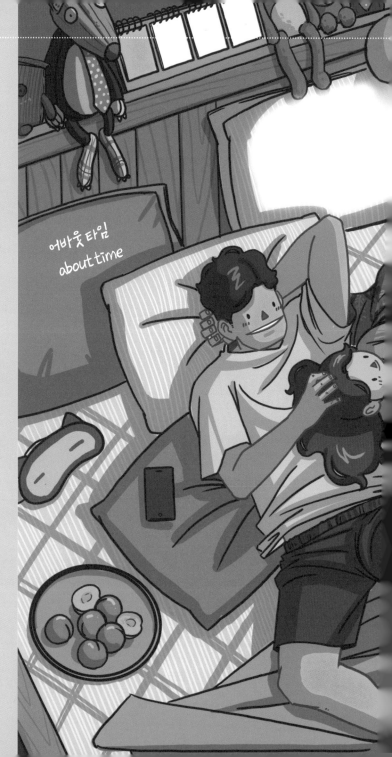

어바웃타임
about time

달력에는 둘만의 기념일을,
베개에는 심쿵한 영화
대사나 노랫말을 영문으로
써 봐요.

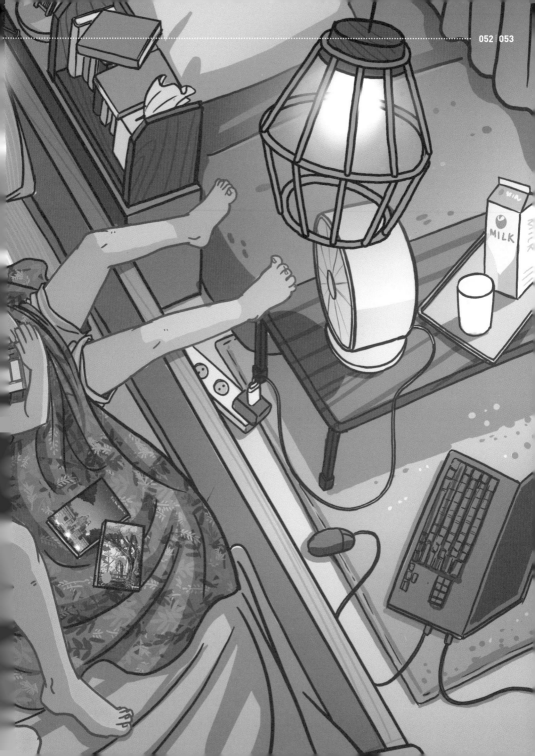

부스럭부스럭

그녀에게 조용히 다가가서 이불을 덮어 주고 책상에 앉았는데
문 뒤에서 '부스럭부스럭' 하는 소리가 들려요.
뒤를 돌아보니 고양이 치치가 빼꼼히 나를 보고 있네요.

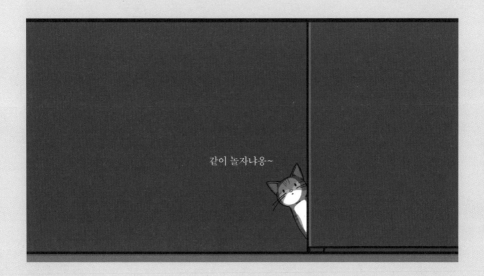

같이 놀자냐옹~

치치는 혼자일까요? 친구와 있을까요? 책 뒤에 있는 '일러스트 로코 메이커 02' 반려동물 스티커를 오른쪽 페이지에 붙여 봐요.

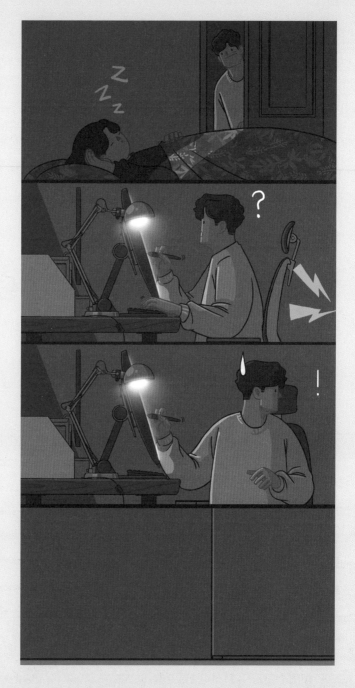

규영의 첫 번째 책 '우리가 함께 걷는 시간' 표지 그림을 예쁘게 완성해 봐요.

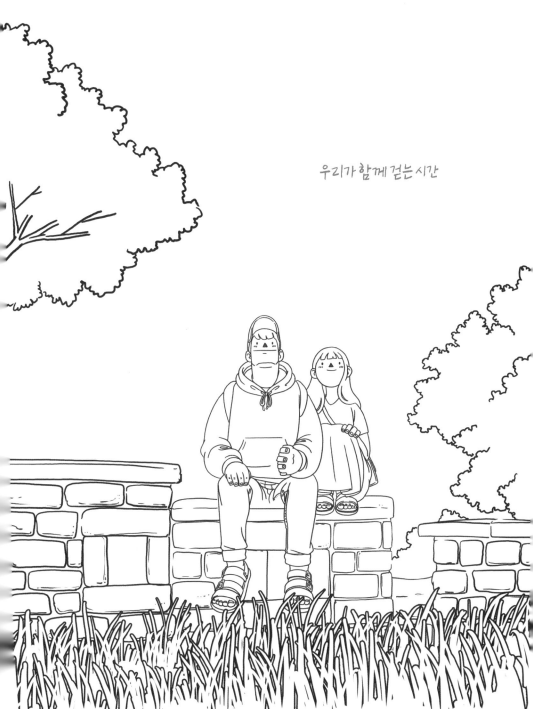

우리가 함께 걷는 시간

비가 내리면

예고도 없이 비가 내리던 날, 애꿎은 핸드폰만 만지작거리는데
버스가 멈춰 서고 누군가 내게 걸어옵니다.
고개를 들어 보니 그가 내 앞에 서서 따뜻한 말을 건네네요.

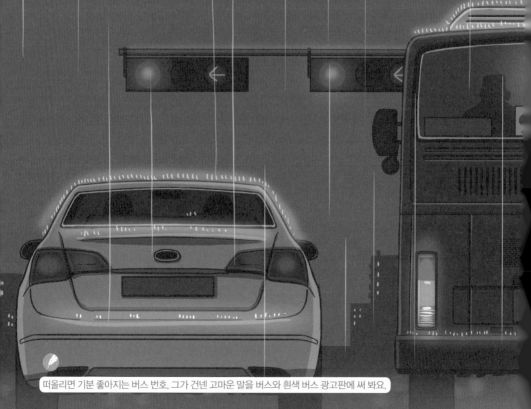

떠올리면 기분 좋아지는 버스 번호, 그가 건넨 고마운 말을 버스와 흰색 버스 광고판에 써 봐요.

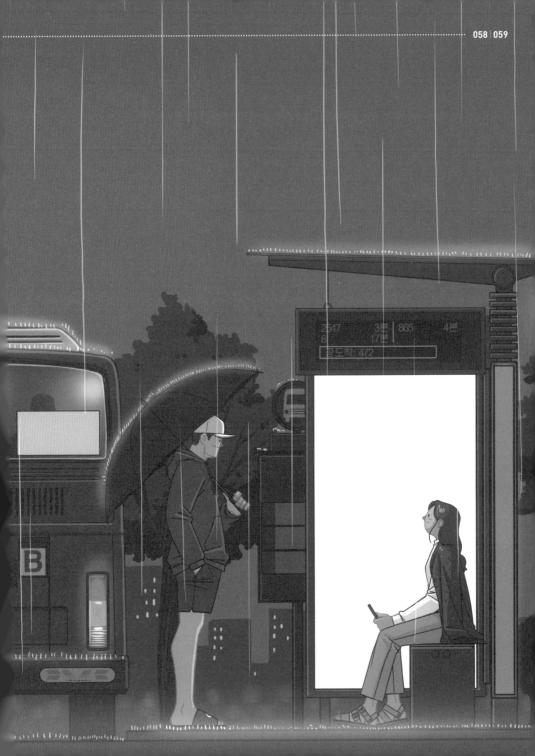

그런날, 집에있기좋은날

비 내리는 창밖 풍경이 너무 예뻐서
창가에 앉아 핸드드립으로 커피를 내려 마셨어요.
내일은 또 어떤 풍경이 기다리고 있을까요?

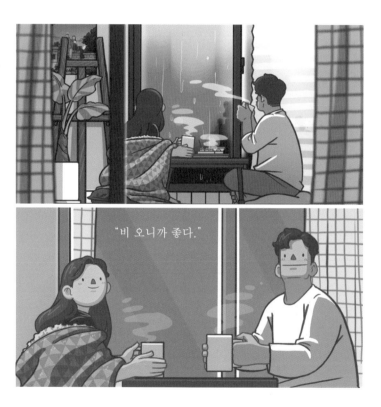

책 뒤에 있는 '일러스트 로코메이커이' 벚꽃 또는 낙엽 스티커를 붙여요. 아웃포커스 느낌의 꽃잎도 붙여 자연스럽게 완성해 봐요.

" 좋다."

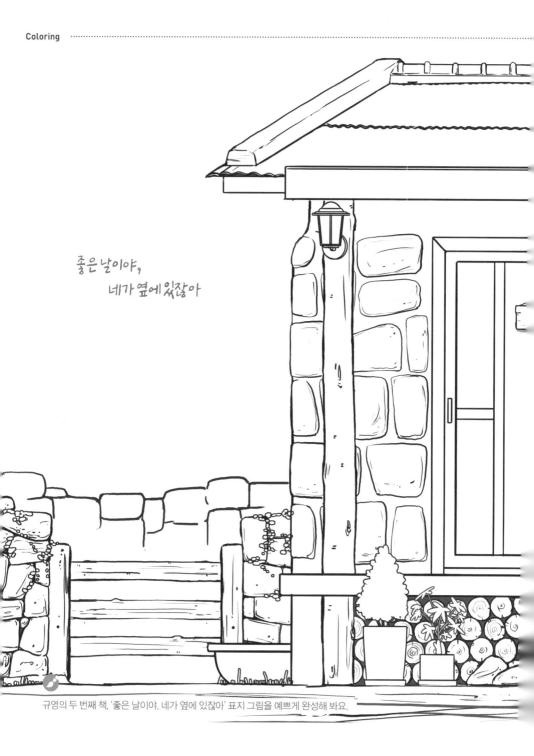

좋은 날이야,
네가 옆에 있잖아

규영의 두 번째 책, '좋은 날이야, 네가 옆에 있잖아' 표지 그림을 예쁘게 완성해 봐요.

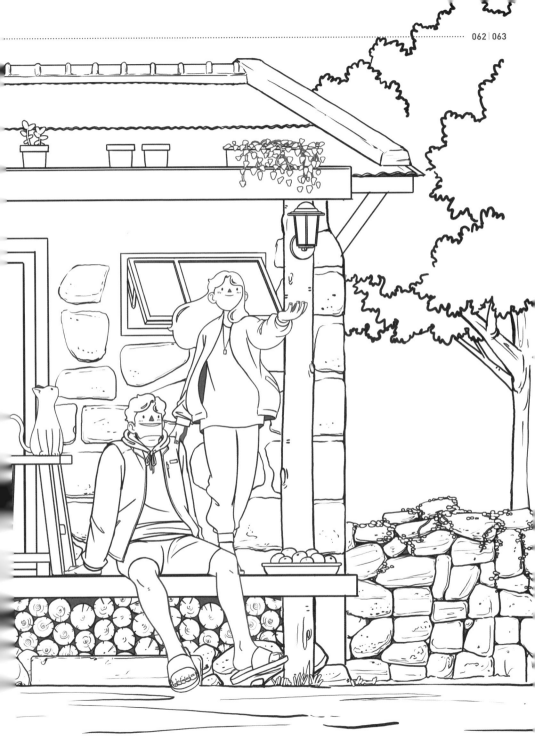

달콤한 키스

카푸치노 키스, 풍선껌 키스….
세상에 달콤한 키스는 많지만
나에게 가장 달콤한 키스는 바로
네가 건넨 _____맛 키스.

세상에서 가장 달콤한 키스는 어떤 맛일까요? 말풍선과 트레이에 쓰고 그려 봐요.

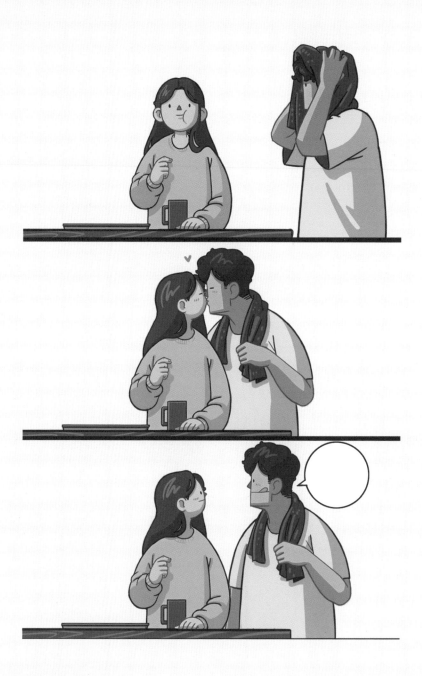

힐링 포레스트

싱그러운 여름날, 조용한 시골집에서 여유롭게 힐링했던 추억을 색칠해 봐요.

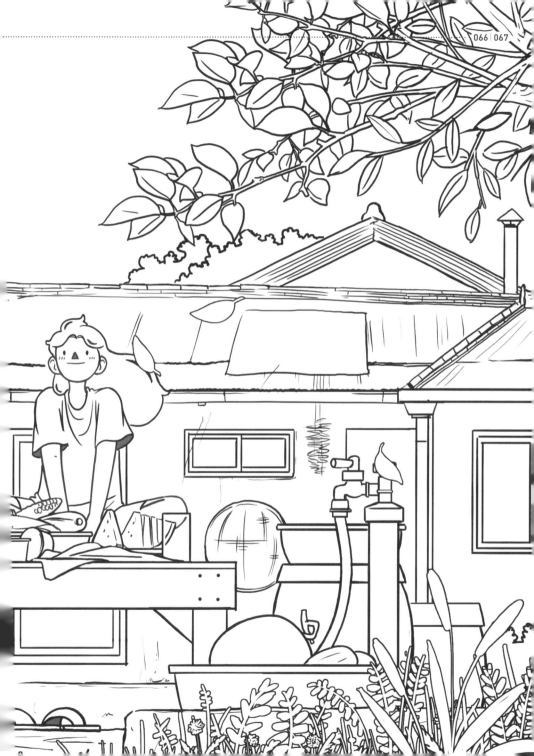

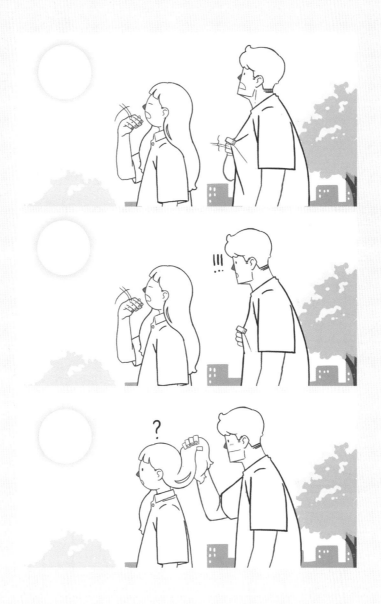

무더운 여름날에도 서로를 배려하는 커플의 일상을 색칠해 봐요.

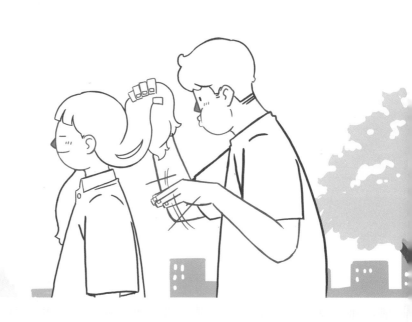

네가 더울까 봐

무더운 여름날,
나보다는
네가 더 시원했으면 좋겠어.

다 아 나 봐

길고양이도
너와 있을 때면 경계를 풀고 다가와.
네가 사랑이 많은 사람이란 걸 다 아나 봐.

귀여운 길고양이와 수풀, 잔디와 자갈 등 공원 배경을 따라 그리고 색칠해 봐요.

네가 있어서

너와 함께라면 작은 바람도
솜사탕처럼 부드러워.
이런 행복을 느낄 수 있게
해 줘서 고마워.

부드러운 바람을 물감이나 색연필로 뭉게뭉게 피어오르듯 색칠해 봐요.

출발한다,
꼭 잡아

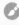

스쿠터를 타고 야자수 가득한 해변을 달리고 있어요.
멋진 풍경을 색칠해 봐요.

여보 마음대로 해

'어! 속옷을 여기에 두었는데 어디 갔지?'
한참을 찾고 있는데
그녀가 네 속옷을 바지처럼 입고
빼꼼히 날 보네요.

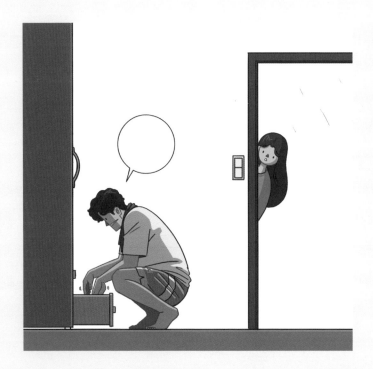

그녀에게 양보한 속옷을 그리고 '헛', '컥'처럼 놀랐을 때의 반응을 문장부호로 표현해 봐요.

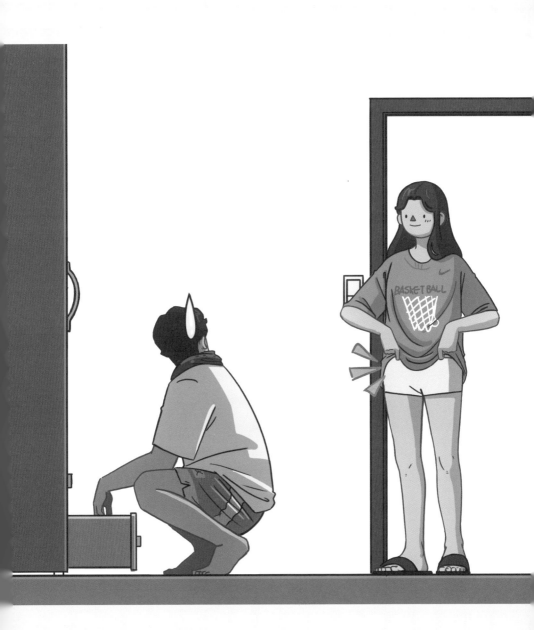

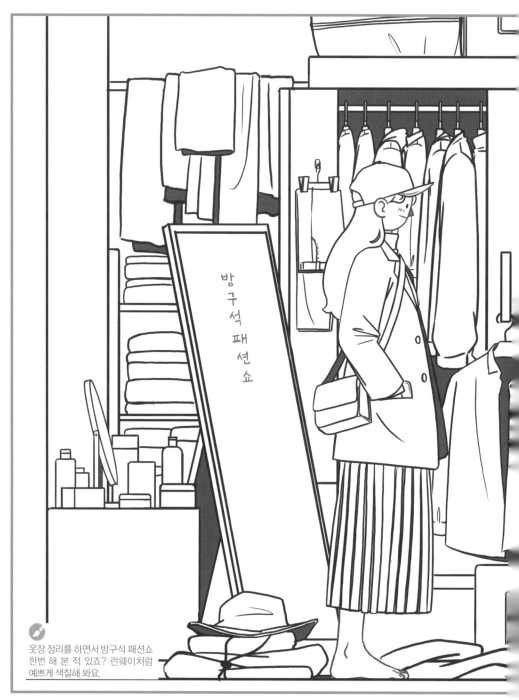

방구석 패션쇼

옷장 정리를 하면서 방구석 패션쇼 한번 해 본 적 있죠? 런웨이처럼 예쁘게 색칠해 봐요.

지하철 보호막

사람이 많은 지하철을 타도 힘들지 않아요.
그가 항상 내 뒤에서 지하철 보호막을 만들어 주거든요.
마치 우리 둘만 있는 것처럼.

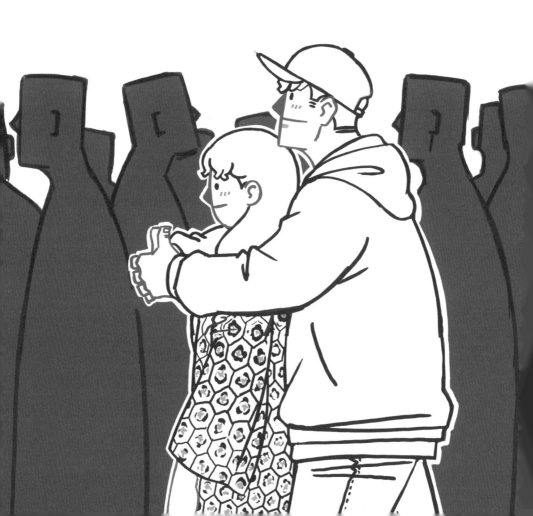

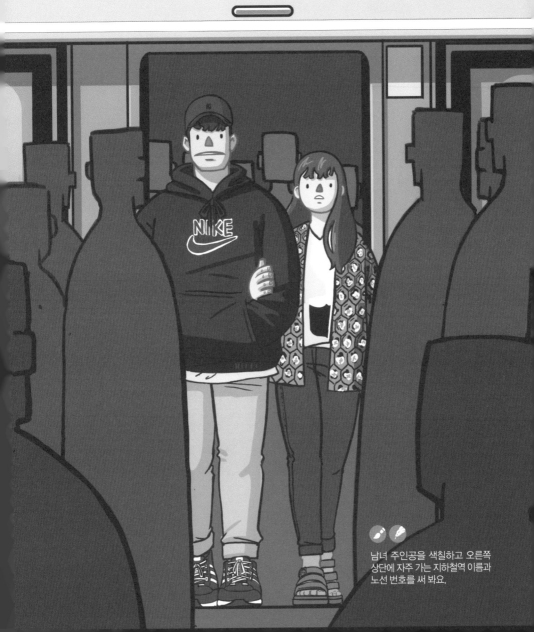

남녀 주인공을 색칠하고 오른쪽
상단에 자주 가는 지하철역 이름과
노선 번호를 써 봐요.

우리만의 암호

인파에 휩쓸려 우리가 잡은 손을 놓쳐도
불안해하지 마.
우리만 아는 암호를 크게 외칠 테니까.
이 커플만 아는 암호는 무엇일까요?

달려오거나 휘파람을 부는 그림에는 만화처럼 과장해서 움직임을 표현해 봐요.

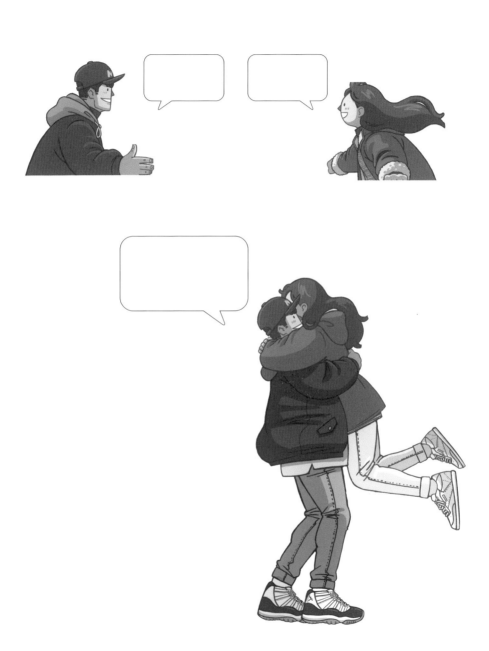

여보야의 백허그

글을 쓰려고 책상에 앉아 있는데 잘 풀리지 않을 때가 있어요.
그럴 땐 사랑하는 여보야의 백허그 한 번이면 다시 기운이 나요.

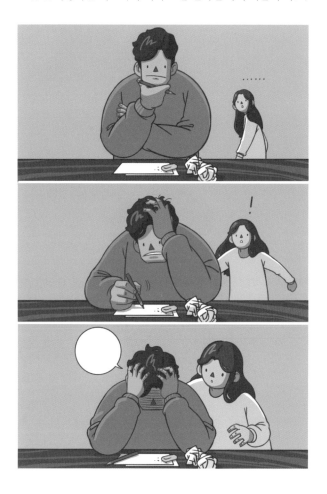

남녀 주인공들이 나눈 말을 쓰거나 느낌표나 물음표로 감정을 표현해 봐요.

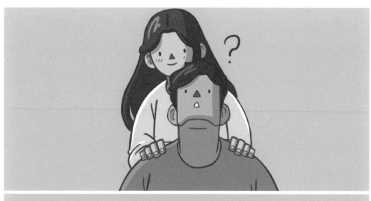

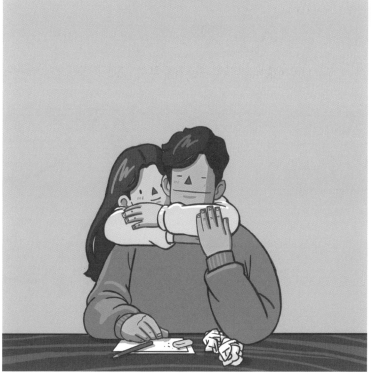

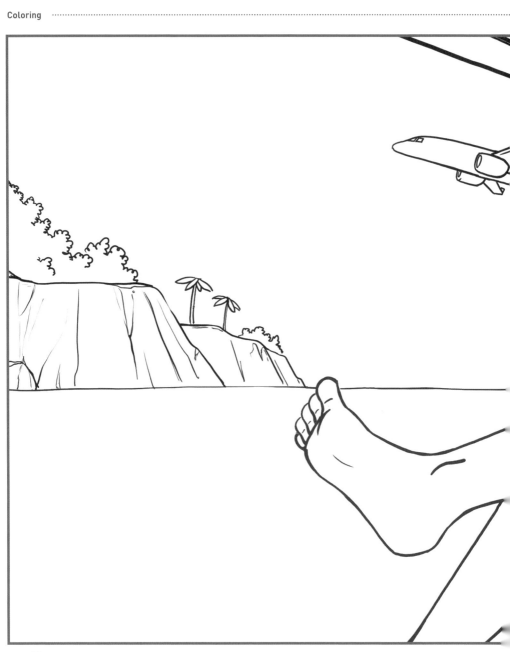

휴양지에서 바라본 멋진 풍경을 색칠해 봐요.

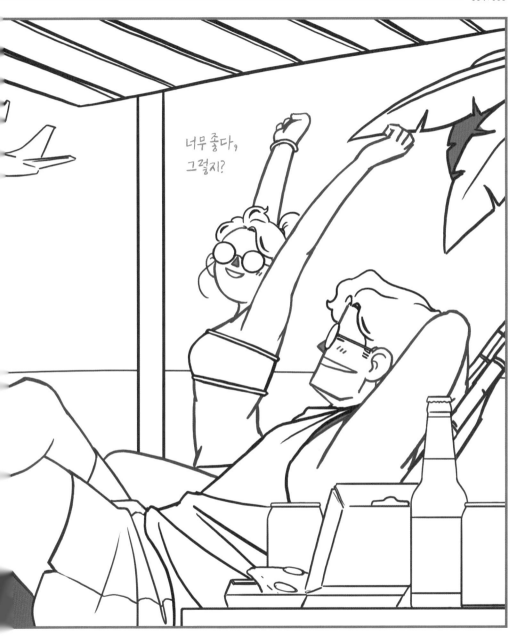

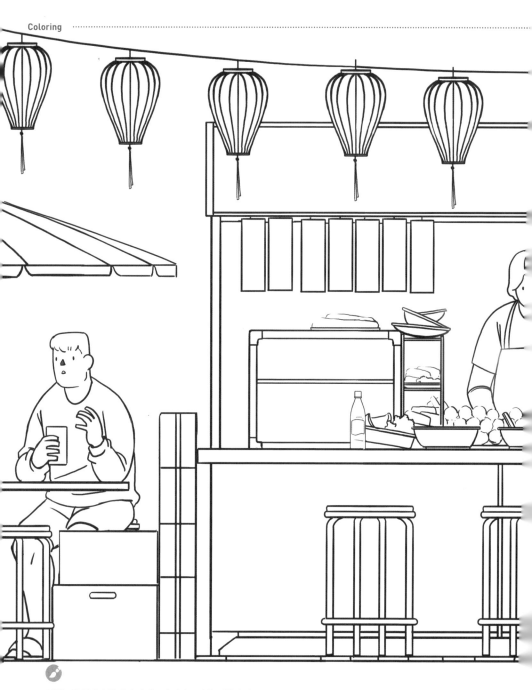

맛있는 음식들과 인정이 넘치는 야시장 풍경을 색칠해 봐요.

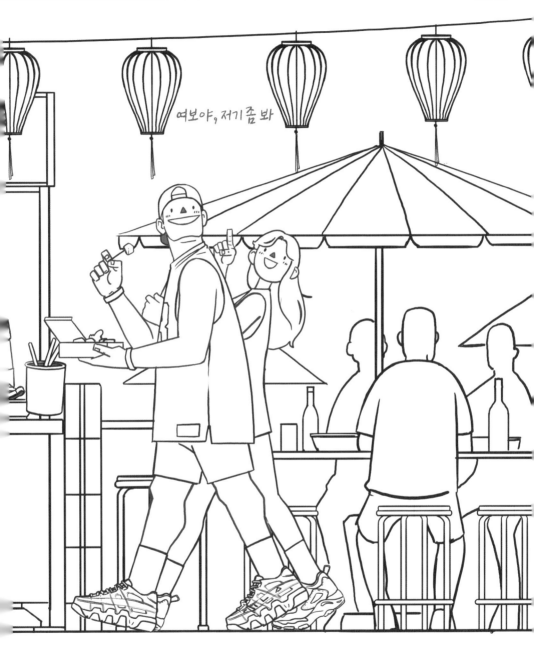

여보야, 저기좀 봐

1일 1음식

기분이 안 좋아 보여. 우울한 일이 있었구나.
긴급 처방전이 필요해 보여.
너를 웃게 할 만병통치약,
'고기' 먹으러 가자.

생각하면 기분 좋아지는 음식 있죠? 책 뒤에 있는 '일러스트 로코 메이커 02' 1일 1음식 스티커 중 1개를 붙여 봐요.

너의 손을 꼭 잡은 사람

그녀를 처음 만났던 날,
그녀와 커플이 되어서 이 길을 다시 걷고 싶다고 생각했죠.
지금, 그녀의 손을 꼭 잡고 이 길을 다시 걷고 있어요.
추억이 생각나서 참 좋네요.

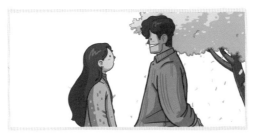

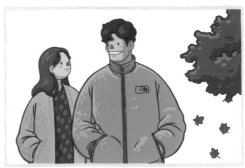

비포&애프터처럼 시간의 흐름을 담아 거리 풍경을 그려 봐요. 나무색이나 간판 등을 활용해 봐요.

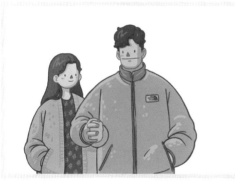

버텨내느라
고생 많았어

얼마 전 그녀가 10년 다닌 직장을 퇴사했어요.
나는 그녀의 선택을 응원하고 싶었고
그런 큰 결심을 하고 돌아온 그녀에게 말했죠.

밤하늘 그림 위에 그가 건넨 응원의 말을 손글씨로 써 봐요. #감성스타그램처럼 따뜻한 느낌이 들 거예요.

우리 잘 해낼 수 있겠지

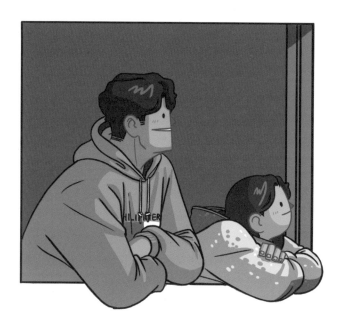

새로운 발걸음을 내디딜 커플에게 햇살이 비추네요. 창문 밖으로 보이는 풍경을 그려 봐요.

도심 속 힐링

느긋한 도심 속 캠핑장 풍경을 색칠해 봐요.

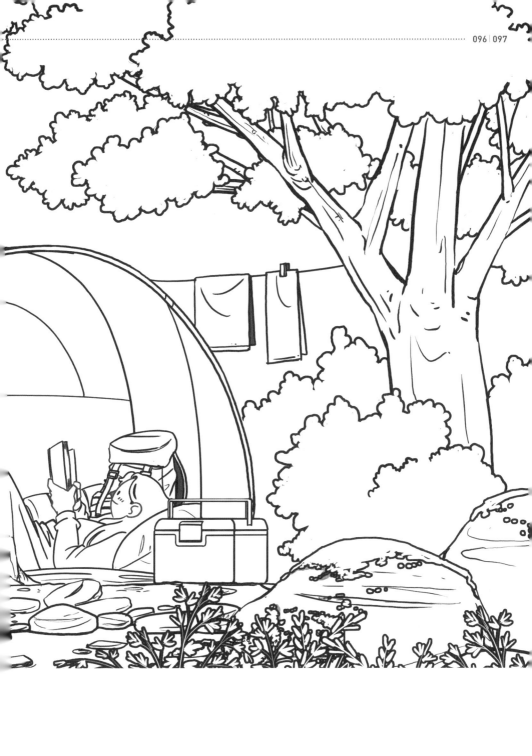

여보야 놀리기

혼자일 때 몰랐던 유쾌한 일상,

커플이 되고 알게 된 소소한 재미를 그리고 써 봐요.

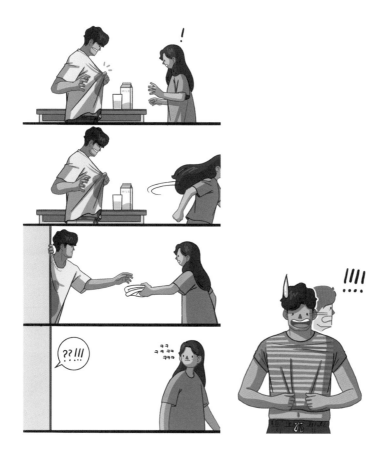

연인이 장난스럽게 건넨 옷을 그리고 만화처럼 '크크크', '!!!??' 같은 말도 써 봐요.

너라면 괜찮아

불편하지 않냐고 묻는 건
네가 무거워서가 아니야.
너만 좋다면 나는… 꽤… 괜찮아.

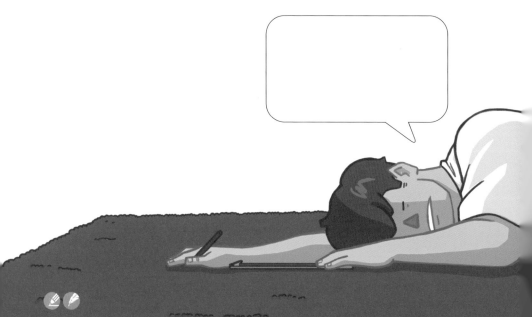

오른쪽 페이지의 화분을 따라 그리고 책장, 커튼 등을 그려 거실 배경을 완성해 봐요. 장난할 때 자주 하는 말도 써 봐요.

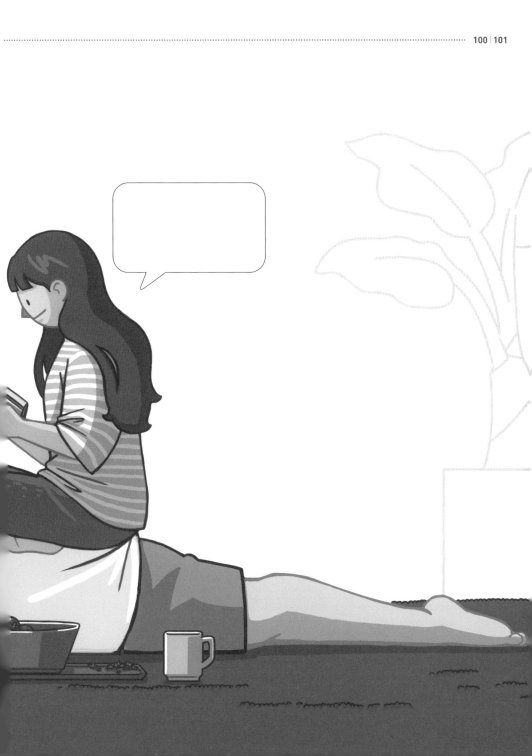

1일 1장난

몇 번을 당해도 웃음만 나오는
귀여운 너의 1일 1장난.

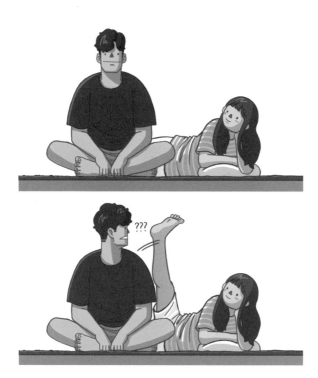

벽시계, 화분 같은 소품을 그리고, '발사', '퍽'처럼 장난할 때 쓰는 말도 써 봐요.

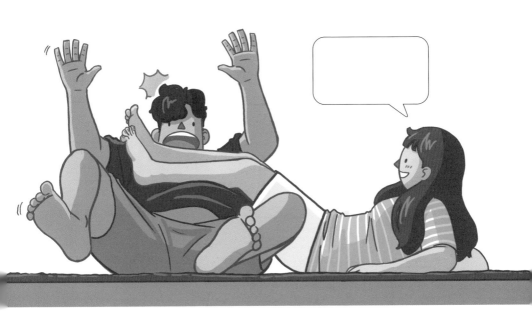

소원을 말해 봐

둥근 보름달을 보면서 두 손 꼭 모아 소원을 빌었어요.
그녀에게 늘 좋은 사람이 될 수 있게 해 주세요.

보름달에 소원을 써 봐요. 좋은 일이 생길 거예요.

이번 크리스마스에는

오롯이 너만을 위한
크리스마스트리를 만들어 줄게.

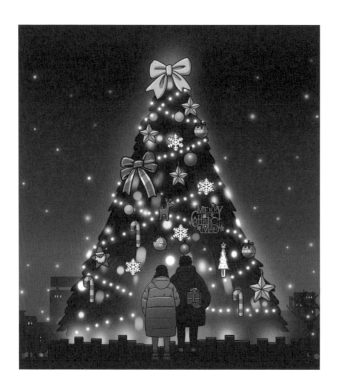

책 뒤에 있는 '일러스트 로코 메이커 01' 크리스마스트리 스티커를 자유롭게 붙여 봐요.

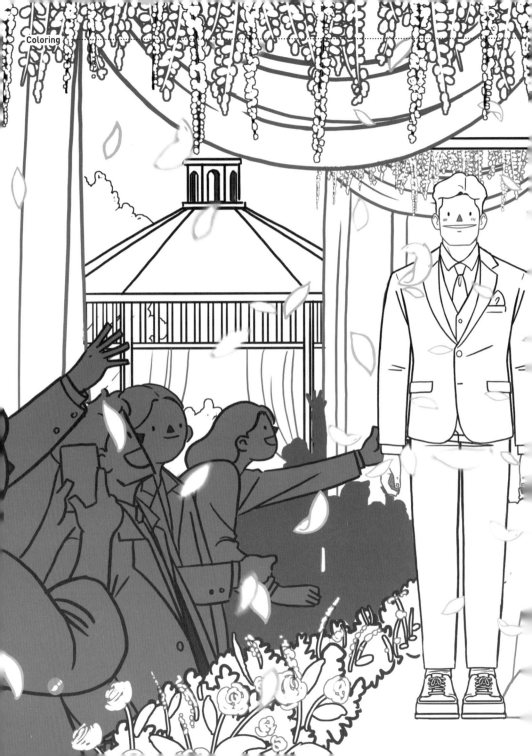

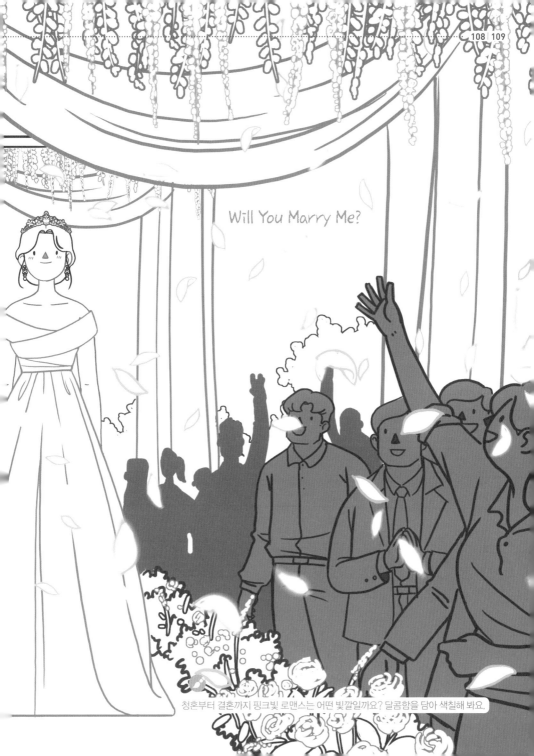

Will You Marry Me?

청혼부터 결혼까지 핑크빛 로맨스는 어떤 빛깔일까요? 달콤함을 담아 색칠해 봐요.

작가가 그린
로코 샘플
Roco Sample

이 책의 작가가 본문 중 샘플이 필요한.
콘텐츠만 뽑아서 감성을 담아 완성했어요.
로코의 진수를 경험해 보세요.

p.028

p.030

p.034

p.044

p.042

p.048

p.050

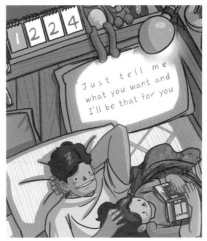

p.052

p.054

p.056

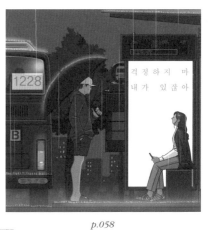

p.058

p.060

p.062

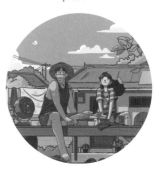

p.066

p.070

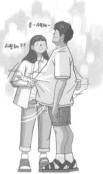

p.071

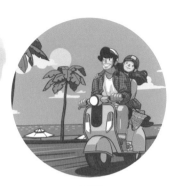

p.072

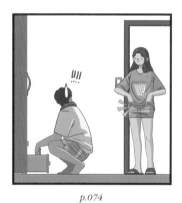

p.074

p.076

p.080

p.084

p.086

고기~~~♥

p.088

그동안 고생했어.
이제 하고 싶은 일만 하자.

p.092

p.096

p.098

새해를 맞이할 때마나,
늘 곁에 있는 님 보며 생각해.
내 옆에 있어 줘서 고맙다고.

p.104

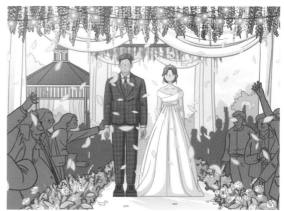

p.108

긍스튜디오의
로맨스 아이템

- 일러스트 로코메이커 편지지

- 긍스타일 F/W 드레스&턱시도 종이 인형 옷

- 스탠딩 아바타 패션 아이템
 긍스튜디오 Men's & Girl's 컬렉션

- 일러스트 로코메이커 스티커

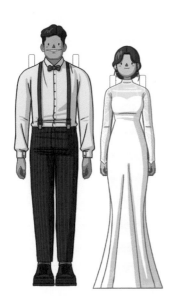

너와 함께라서 좋다

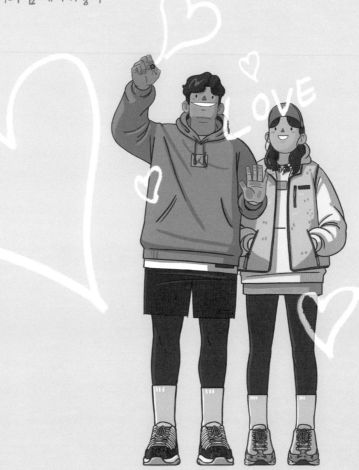

지하철 보호막

사람이 많은 지하철을 타도 힘들지 않아요.
그가 항상 내 뒤에서 지하철 보호막을 만들어 주거든요.
마치 우리 둘만 있는 것처럼.

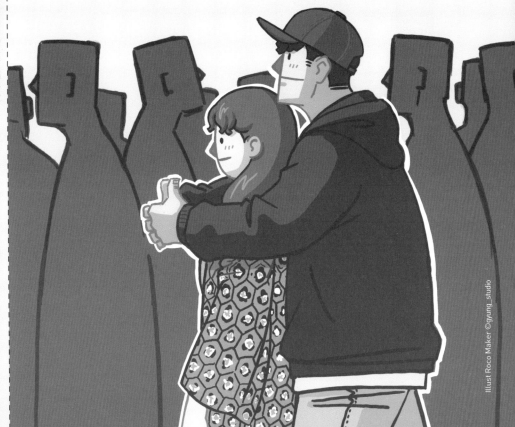

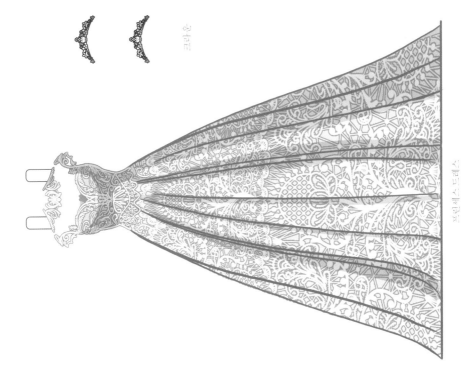

귱스타일 F/W 종이 인형 드레스

마메이드 드레스

크라운

프린세스 드레스

gyung's tip
가위로 자르기 어려운 부분은 커터 칼로 오려 내듯 잘라요. 크라운은 잘라서 헤어에 붙여요. 웨딩 종이 인형은 책 뒤에 있어요.

GYUNG STUDIO
Illust Roco Maker

궁스타일 F/W 종이 인형 드레스

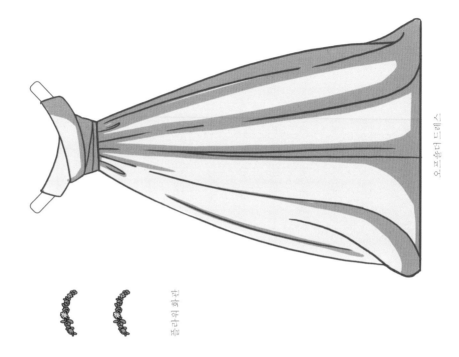

오프숄더 드레스

플라워 화관

한복 스타일 드레스

GYUNG STUDIO
Illust Roco Maker

귱스타일 F/W 종이 인형 턱시도

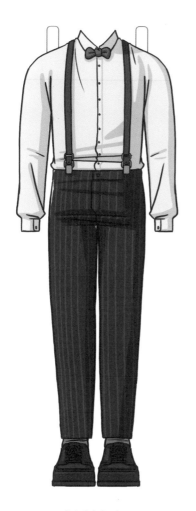

나비 넥타이 & 슈트

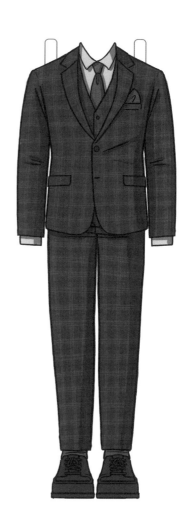

체크 슈트

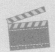

GYUNG STUDIO
Illust Roco Maker

궁스타일 F/W 종이 인형 턱시도

한복 스타일 예복

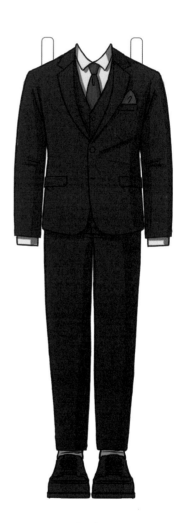

다크 슈트

GYUNG STUDIO
Illust Roco Maker

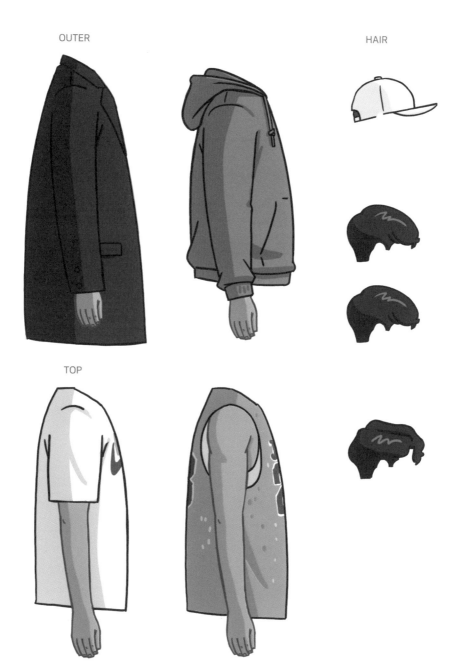

스탠딩 아바타 패션 아이템 **귱스튜디오** Men's 컬렉션

OUTER

HAIR

TOP

GYUNG STUDIO
Illust Roco Maker

스탠딩 아바타 패션 아이템 **긍스튜디오 Men's 컬렉션**

PANTS

SHOES&SOCKS

tip. 샌들이나 헤어처럼 바깥 라인 이외에
안쪽 라인도 잘라야 하는 것이 있어요.
이럴 때는 바깥 라인을 가위로 자르고
커터 칼로 조심스럽게 안쪽을 오려내듯 잘라요.
원픽 아이템을 골라 양면테이프나 풀로
아바타에 살짝 붙여요.
보너스처럼 넣은 콘텐츠이니 자르고 붙이는 걸
좋아한다면 도전해 보세요!

GYUNG STUDIO
Illust Roco Maker

스탠딩 아바타 패션 아이템 **큥스튜디오 Girl's 컬렉션**

OUTER

HAIR

GYUNG STUDIO
Illust Roco Maker

스탠딩 아바타 패션 아이템 **귱스튜디오 Girl's 컬렉션**

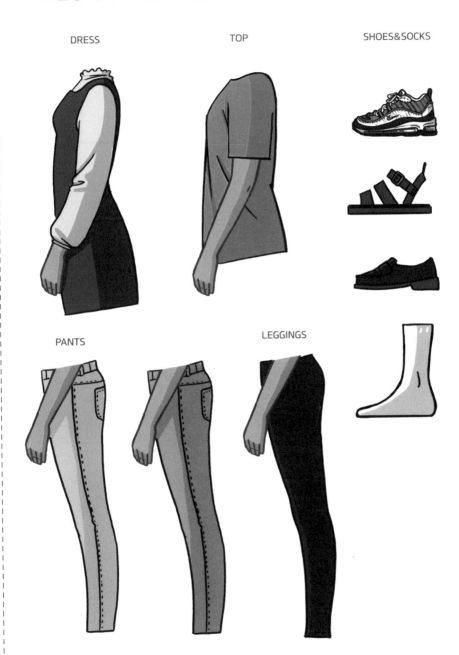

DRESS

TOP

SHOES&SOCKS

PANTS

LEGGINGS

스탠딩 아바타&종이 인형 만들기

스탠딩 아바타와 웨딩 종이 인형
실제 모형은 책 맨 뒤에 있어요.

스탠딩 아바타 만들기

B 아바타 연결판

③

GYUNG STUDIO
Illust Roco Maker

④

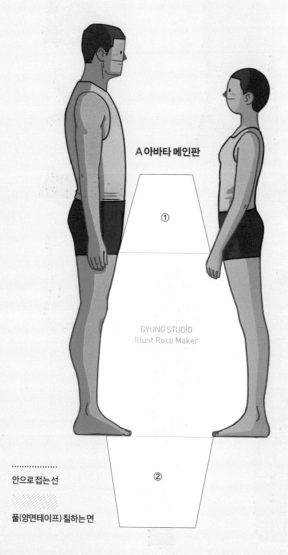

A 아바타 메인판

①

GYUNG STUDIO
Illust Roco Maker

②

············
안으로 접는 선

▨▨▨
풀(양면테이프) 칠하는 면

1 A의 아바타 메인판 바깥라인을 잘라요.

2 ①, ②를 안으로 접어요.

3 B의 연결판 바깥라인을 잘라요.

4 ③, ④를 안으로 접어요.

5 ②의 안면과 ④의 겉면, ①의 겉면과 ③의
 겉면을 서로 맞붙여요.

6 127~133페이지의 패션 아이템을 잘라서
 마음에 드는 옷을 스탠딩 아바타에 붙여요.

웨딩 종이 인형 만들기

1 웨딩 종이 인형을 잘라요.
2 119~125페이지의 '궁스타일 F/W 드레스&턱시도' 종이 인형 옷을 잘라서 스타일링해요.

tip. 가위로 자르기 어려운 안쪽 부분은 커터 칼로 오려 내듯이 조심스럽게 잘라요.

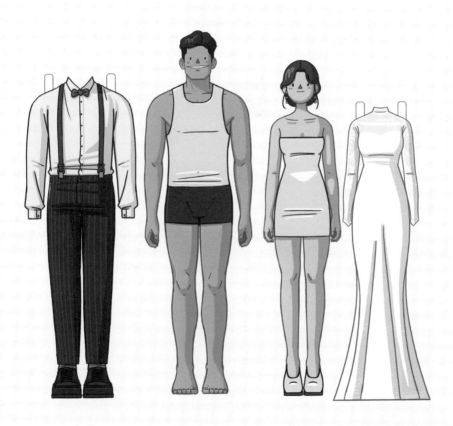

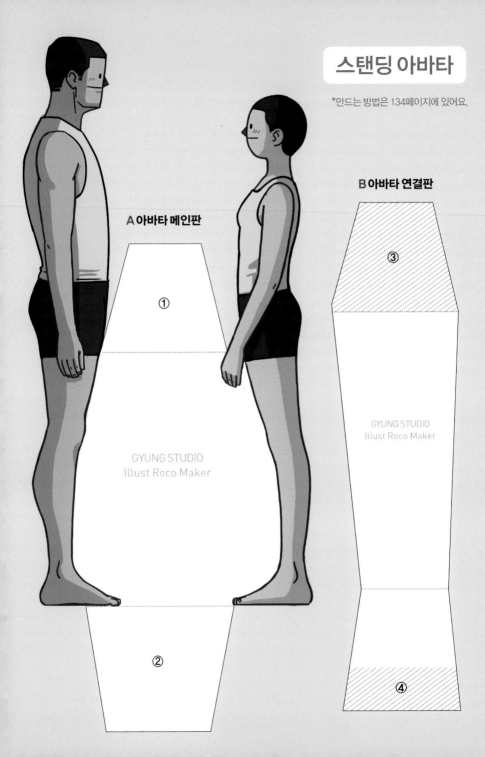

스탠딩 아바타

*만드는 방법은 134페이지에 있어요.

A 아바타 메인판

①

GYUNG STUDIO
Illust Roco Maker

②

B 아바타 연결판

③

GYUNG STUDIO
Illust Roco Maker

④

웨딩 종이 인형

*종이 인형 옷은 119~125페이지에
만드는 방법은 135페이지에 있어요.

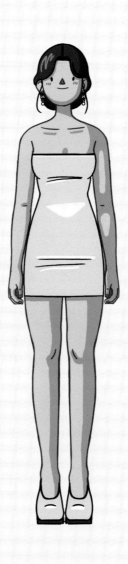

● 벚꽃

● 낙엽

● 크리스마스트리

● Love, Love, Love

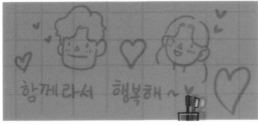

● 럽스타그램

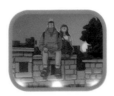
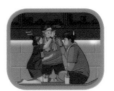
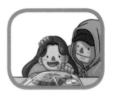

● 1일 1음식

● 반려동물

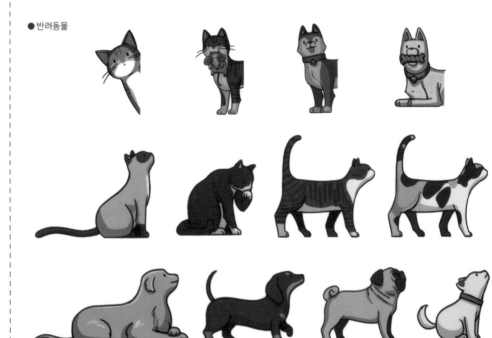